华夏万卷

让人人写好字

颜真卿多宝塔碑

中、国、书、法、传、世、碑、帖、精、品

楷书 06

华夏万卷 编

湖南美术出版社

图书在版编目（CIP）数据

颜真卿多宝塔碑 / 华夏万卷编. — 长沙：湖南美术
出版社，2018.3
（中国书法传世碑帖精品）
ISBN 978-7-5356-7627-6

Ⅰ. ①颜… Ⅱ. ①华… Ⅲ. ①楷书–碑帖–中国–唐
代 Ⅳ. ①J292.24

中国版本图书馆 CIP 数据核字（2018）第 080489 号

Yan Zhenqing Duobao Ta Bei

颜真卿多宝塔碑
（中国书法传世碑帖精品）

出 版 人：黄　啸
编　　者：华夏万卷
编　　委：倪丽华　邹方斌
　　　　　汪　仕　王晓桥
责任编辑：邹方斌
责任校对：阳　微
装帧设计：周　喆
出版发行：湖南美术出版社
　　　　　（长沙市东二环一段 622 号）
经　　销：全国新华书店
印　　刷：成都中嘉设计印务有限责任公司
　　　　　（成都蛟龙工业港双流园区李渡路街道 80 号）
开　　本：880×1230　1/16
印　　张：5
版　　次：2018 年 3 月第 1 版
印　　次：2018 年 10 月第 2 次印刷
书　　号：ISBN 978-7-5356-7627-6
定　　价：32.00 元

简　介

颜真卿（708—784）字清臣，京兆万年（今陕西西安）人，唐代著名书法家。进士出身，曾任殿中侍御史、平原太守、史部尚书、太子太师等职，封鲁郡开国公，故又有『颜平原』『颜鲁公』之称。唐建中四年（783）遭奸相陷害，被派往叛将李希烈部劝谕，未果，遭李缢杀。颜真卿一生秉性正直，以忠贞刚烈名垂青史。他的书法字如其人，刚正不阿，用笔稳健、点画丰腴，结体宽博，字形外拓，改变了初唐以来的『瘦硬』之风，开创了饱满充盈、恢弘雄壮的新风尚，成为后世书家取法的楷模，谓之『颜体』。颜体书法颇具盛唐气象，北宋的苏轼曾评赞道：『诗至于杜子美，文至于韩退之，书至于颜鲁公，画至于吴道子，而古今之变，天下之能事毕矣。』

《多宝塔碑》全称《大唐西京千福寺多宝塔感应碑文》镌立于唐天宝十一年（752）岑勋撰文，颜真卿书丹，楷书，现存西安碑林。碑文讲述长安龙兴寺楚金和尚夜诵《法华经》，至《多宝塔品》时『身心泊然，如入禅定。忽见宝塔，宛在目前。释迦分身，遍满空界』。楚金和尚遂许下宏愿，并通过不懈努力建佛塔于长安千福寺，将感应中的多宝佛塔最终变为现实的佛门事迹。

此碑为颜真卿四十四岁所作，书写恭谨虔诚，用笔爽健遒劲，方圆兼济，结字造型严谨、端庄优雅，整体秀丽唯美、灵动多姿。此碑书法大有初唐楷书遒劲姿媚之余风，也可见唐人写经体之意味，属于颜真卿早期成名之作，也是『颜体』风格成熟前的转型之作。

大唐西京千福寺

多寶佛塔感應

碑文

南陽岑勳撰

朝議郎判尚書

武部員外郎琅邪

邪顏真卿書

朝散大夫捡校

尚书都官郎中、东海徐浩题额。粤《妙法莲华》，诸佛之秘藏也；多宝佛

尚書都官郎中

東海徐浩題額

粤妙法蓮華諸佛

之秘藏也多寶佛

塔證經之踊現也發明資乎十力弘建在於四依有禪師法号楚金姓程

廣平人也。祖父並

信著釋門慶歸法

胤母高氏久而無

姙夜夢諸佛覺而

广平人也。祖、父并信著释门，庆归法胤。母高氏，久而无妊，夜梦诸佛，觉而

相岐诞徵有
岐嶷弥燕娠
嶷绝厥无是
绝于月取生
于莘炳熊龍
莘如然罷象
如　殊　之

有娠，是生龙象之征，无取熊罴之兆。诞弥厥月，炳然殊相。岐嶷绝于莘如，

6

髫齓不为童游。道树萌牙，耸豫章之桢干；禅池畎浍，涵巨海之波涛。年甫

齓不爲童遊道

樹萌牙聳豫章之

槙幹禪池畎澮涵

巨海之波濤年甫

七歲居然猒俗自

檀出家禮藏探経

法華在手宿命潛

悟如識金環摠持

七岁，居然厌俗，自誓出家。礼藏探经，《法华》在手。宿命潜悟，如识金环，总持

不遗，若注瓶水。九岁落发，住西京龙兴寺，从僧篆也。进具之年，升座讲法。

不遗若注瓶水九

岁落髭住西京龍

興寺花僧篆也進

具之年昇座講法

頓收珍藏異窮子

之疾走直诣寶山

無化城而可息尔

後因静夜持誦至

多寶塔品身心泊

然如入禪定忽見

寶塔宛在目前釋

迦分身遍滿空界

行勤聖現業淨感

深悲生悟中淚下

如雨遂布衣一食

不出戶庭期滿六

年，誓建兹塔。既而许王瓘及居士赵崇、信女普意，善来稽首，咸舍珍财。禅

年撝建兹塔既而

許王瓘及居士趙

崇信女普意善来

稽首咸捨弥財禅

師以為輯莊嚴之

因資爽塏之地利

見千福默議於

時千福有懷忍禪

师以为辑庄严之因，资爽垲之地，利见千福，默议于心。时千福有怀忍禅

師忽於中夜見有

一水發源龍興流

注千福清澄泛灩

中有方舟又見寶

塔自空而下久之
乃灭即今建塔处
也寺内净人名法
相先于其地复见

灯光，远望则明，近寻即灭。窃以水流开于法性，舟泛表于慈航。塔现兆于

燈光遠望則朗近

尋即滅竊以水流

開於法性舟泛表

於慈航塔現兆於

有成，灯明示于无尽。非至德精感，其孰能与于此？及禅师建言，杂然欢惬。

有成燈明示於無

盡非至德精感其

孰能與於此又禪

師建言雜然歡惬

负畚荷插，于橐于囊。登登凭凭，是板是筑。洒以香水，隐以金锤。我能竭诚，

貟畚荷插于橐于
囊登登凭凭是板
是築灑以香水隱
以金鎚我能竭誠

工乃用壮禅師每夜於築階所墾志誦經勵精行道衆聞天樂咸嗅異香

喜歎之音聖凡

半至天寶元載創

構材木肇安相

禪師理會佛心

感

通帝梦七月十

三日敕内侍赵

思侃求诸宝坊验

以所梦入寺见塔

禮問禪師聖夢有孚法名惟肖其日

賜錢五十萬絹千

匹助建修也則知

精一之行雖先天

而不違純如之心

當後佛之授記昔

漢明永平之日大

化初流　我皇天

寶之年寶塔斯建

同符千古昭有烈

光於時道俗景附

檀施山積，庀徒度財，功百其倍矣。至二載，敕中使楊順景宣旨，令禪

檀施山積庀徒度

財功百其倍矣至

二載勅中使楊

順景宣旨令禪

师於花萼楼下迎

多宝塔额遂总僧

事备法仪宸睠俯

俯临额书下降又

賜絹百疋聖札飛

毫動雲龍之氣象

天文挂塔駐日月

之光輝至四載塔

事將就表請慶齋

歸功帝力時僧

道四部會逾萬人

有五色雲團輔塔

顶衆盡瞻觀莫不

岌悦大哉觀佛之

光利用賓于法王

禪師謂同學曰鵬

运沧溟，非云罗之可顿；心游寂灭，岂爱纲之能加。精进法门，菩萨以自强

运沧溟非雲羅之

可頓心遊寂滅豈

愛納之能加精進

法門菩薩以自強

不息本期同行復

遂宿心鑿井見泥

去水不遠鑿木未

熱得火何階凡我

七僧，聿怀一志，昼夜塔下，诵持《法华》。香烟不断，经声递续。炯以为常，没身

七僧聿懷一志晝
夜塔下誦持法華
香煙不斷經聲遍
績炯以爲常沒身

不替自三載每春
秋二時集同行大
德四十九人行法
華三昧尋奉恩旨

許為恒式。前後道場，所感舍利凡三千七十粒；至六載，欲葬舍利，預嚴道

許為恒式前後道場所感舍利凡三千七十粒至六載欲葬舍利預嚴道

场又降一百八粒

画普贤变於笔锋

上縣得一十九粒

莫不圓體自動浮

光莹然。禅师无我观身，了空求法，先刺血写《法华经》一部、《菩萨戒》一卷、《观

光莹然然禅师無我

觀身了空求法先

刺血寫法華経

部菩薩戒一卷觀

普賢行經一卷石亦

取舍利三千粒盛

以石函兼造自身

石龕跪而戴之同

《普賢行經》一卷，乃取舍利三千粒，盛以石函，兼造自身石影，跪而戴之。同

置塔下，表至敬也。使夫舟迁夜窒，尤变度门，劫笄墨尘，永垂贞范。又奉为

置塔下表至敬也

使夫舟遷夜窒無

變度門劫笄墨麈

永垂貞範又奉為

用鎮寶塔又寫一

部金字三十六部

妙蓮華經一千

主上及蒼生寫

千部散施受持靈

應既多具如本傅

其載勅內侍吳

懷寶賜金銅香爐

千部，散施受持。灵应既多，具如本传。其载，敕内侍吴怀实赐金铜香炉，

高一丈五尺奉表

陈谢之诏批云师

弘济之额感达人

天莊嚴之心義成

因果则法施财施
信所宜先也主施
上握至道之灵符
受如来之法印非

因果。则法施财施，信所宜先也。主上握至道之灵符，受如来之法印。非

禅师大慧超悟无

以感於宸衷非

以主上至聖

無以鑒於誠顥倬

文明

彼寶塔，為章梵宮。經始之功，真僧是葺，克成之業，聖主斯崇。爾其為狀

也，则岳耸莲披，云垂盖偃。下欻崛以踊地，上亭盈而媚空，中暗暗其静深，

也则岳耸莲披云

垂盖偃下欻崛以

踊地上亭盈而

空中暗暗其静深

旁赫赫以弘敞
礝砎承陛琅玕綷檻
玉瑱居楹银黄拂户重檐叠于画栱

反宇璟其壁璫坤

靈顛扈以負砌天

祇儼雅而翊戶或

復肩挈鷙鳥肘擺

脩蚭冠盤巨龍帽

抱猛獸勃如戰色

有奭其容窮繪事

之筆精選朝英之

修蛇，冠盘巨龙，帽抱猛兽，勃如战色，有奭其容。穷绘事之笔精，选朝英之

偈贊。若乃開扃鐍，窺奧秘，二尊分座，疑對鷲山，千帙發題，若觀龍藏。金碧

偈贊若乃開扃鐍窺奧秘二尊分座疑對鷲山千帙發題若觀龍藏金碧

炅晃，环佩葳蕤。至于列三乘，分八部，圣徒翕习，佛事森罗。方寸千名，盈尺

炅晃環珮葳蕤至于列三乘分八部聖徒翕習佛事森羅方寸千名盈尺

萬象大身現小廣座能卑頇弥之容欻入芥子寶盖之狀頓覆三千昔衡

万象。大身现小，广座能卑。须弥之容，欻入芥子；宝盖之状，顿覆三千。昔衡

岳思大禅师，以《法华》三昧，传悟天台智者，尔来寂寥，罕契真要。法不可以

岳思大禅师以法

華三昧傳悟天台

智者尔来寂寥罕

羿真要法不可以

53

久廢生我禪師之

嗣其業繼明二祖

相望百年夫其法

韡之教也開玄關

於一念照圓鏡於

十方摑陰界為妙

門驅塵勞為法侶

聚沙能成佛道合

掌已入聖流三乘

教門總而歸一八

萬法藏我為最

譬猶滿月麗天螢

光列宿，山王映海，蚁垤群峰。嗟乎！三界之沉寐久矣。佛以《法华》为木铎，惟

光列宿山王映海蚁垤羣峯嗟乎三界之沉寐久矣佛以法華為木鐸惟

57

我禪師超然深悟其兒也岳瀆之秀冰雪之姿果唇貝齒蓮目月面望之

厉，即之温，睹相未言，而降伏之心已过半矣。同行禅师抱玉、飞锡，袭衡台

厉即之温觀相未

言而降伏之心已

過半矣同行禅師

抱玉飛錫襲衡台

之秘躅傳止觀之
精義或名高帝
選或行密眾師英
弘開示之宗盡幷

圓常之理門人苾芻如巖靈悟淨真真空法濟等以定慧爲文質以戒忍

圆常之理。门人苾刍、如岩、灵悟、净真、真空、法济等，以定慧为文质，以戒忍

為剛柔含朴玉之

光輝等旃檀之圍

繞夫發行者因

圓則福廣起因者

相相遣則慧深求

無為於有為通解

脫於文字舉事徵

理舍毫強名偈曰

佛有妙法，比象莲华。圆顿深入，真净无瑕。慧通法界，福利恒沙。直至宝所，

佛有妙法比象莲

華圓頓深入真淨

無瑕慧通法界福

利恒沙直至寶所

圓階已就層覆初

想寶塔思弘勝因

上士發行正勤緬

俱乘大車其一於戲

陈乃昭
帝夢福

應天人其
二輪奐斯

崇爲章淨域真僧

草創聖主增飾

中座眈眈，飞檐翼翼。荐臻灵感，归我帝力。其二。念彼后学，心滞迷封。昏衢

中座眈眈飛簷翼翼荐臻靈感歸我帝力其三念彼後學心滯迷封昏衢

未曉中道難逢常

驚夜枕還懼真龍

不有禪伯誰明大

宗唄大海吞流崇

山納壤教門稱頓

慈力能廣功起聚

沙德成合掌開佛

知見法爲無上其

山纳壤。教门称顿，慈力能广。功起聚沙，德成合掌。开佛知见，法为无上。其五。

情尘虽杂，性海无漏。定养圣胎，染生迷彀。断常起缚，空色同谬。蒢葡（卜）现前，

情塵雖雜性海無

漏定之養睭胎染生

迷縠斷常起縛空

色同謬蕡葡現前

余香何嗅。其六。彤彤法宇，縶我四依。事该理畅，玉粹金辉。慧镜无垢，慈灯照

餘香何嗅

其六

彤彤

法宇縶我四依事

詃理畅玉粹金輝

慧鏡無垢慈燈照

微空王可託本願

同歸　其七

天寶十一載歲

次壬辰四月乙

行内侍趙思侃

塔使正議大夫

戌建　勑検校

丑朔廿二日戊

判官内府丞車
冲撿挍僧義方
河南史華刻

判官：内府丞车冲。撿（检）挍（校）：僧义方。河南史华刻。

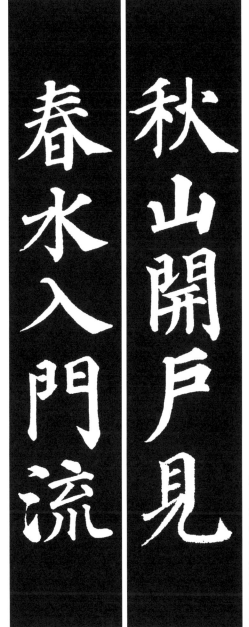

寶光明滅處　樹色有無中

秋山開戶見　春水入門流

萬象澄清分納芥
三峯秀媚宛披蓮

万象澄清分纳芥　三峰秀媚宛披莲

雲山有主身常隱
歲月無塵念共清

云山有主身常隐　岁月无尘念共清